中国碑帖高清彩色精印解析本

张猛龙碑　张黑女墓志

张东升 编

浙江古籍出版社

图书在版编目（CIP）数据

张猛龙碑　张黑女墓志 / 张东升编. -- 杭州：浙
江古籍出版社, 2023.11
（中国碑帖高清彩色精印解析本）
ISBN 978-7-5540-2728-8

Ⅰ.①张… Ⅱ.①张… Ⅲ.①楷书-书法 Ⅳ.
①J292.11

中国国家版本馆CIP数据核字（2023）第190828号

张猛龙碑　张黑女墓志

张东升　编

出版发行	浙江古籍出版社	
	（杭州体育场路347号　电话：0571-85068292）	
网　　址	https://zjgj.zjcbcm.com	
责任编辑	潘铭明	
责任校对	吴颖胤	
封面设计	墨点字帖	
责任印务	楼浩凯	
照　　排	墨点字帖	
印　　刷	湖北金港彩印有限公司	
开　　本	889mm×1230mm　1/16	
印　　张	5	
字　　数	45千字	
版　　次	2023年11月第1版	
印　　次	2023年11月第1次印刷	
书　　号	ISBN 978-7-5540-2728-8	
定　　价	34.00元	

简　介

　　《张猛龙碑》，全称《魏鲁郡太守张府君清颂之碑》。立于北魏孝明帝正光三年（522），无撰书人姓名。碑文正书，碑阳正文24行，行46字，主要记载了北魏鲁郡太守张猛龙的家世、生平及功绩。碑阴为捐款者题名，11列，每列行数不等。碑额正书大字"魏鲁郡太守张府君清颂之碑"3行12字。碑石现存于山东曲阜汉魏碑刻陈列馆。

　　碑文书法用笔方圆兼备，笔势平中有侧。结体险峻纵逸，气势雄伟，中宫紧密，四周笔画舒展，既富于变化，又自然合度。其用笔和结体已经完全摆脱了隶书的痕迹，开启了隋唐楷书之先河，是北朝最有代表性的碑刻之一，有"魏碑第一"的美誉。清康有为在《广艺舟双楫》中将《张猛龙碑》列为"精品上"，并称"结构精绝，变化无端"。杨守敬在《平碑记》中称此碑"书法潇丽古淡，奇正相生，六代所以高出唐人者以此"。

　　《张黑女墓志》，全称《魏故南阳太守张玄墓志》，又称《张玄墓志》。墓志刻于北魏节闵帝普泰元年（531），出土地无考，原石已佚，拓本仅存清何绍基旧藏剪裱本。志文记述了张玄的家世和生平。

　　志文书、刻俱佳，书法朴茂秀逸，字形扁方，多有隶意，结构舒朗，高古典雅，在北魏粗犷厚重的书风中独树一帜，是南北书风趋向统一的典范。何绍基在题跋中称赞此志"遒厚精古，未有可比肩《黑女》者"。《张黑女墓志》与《张猛龙碑》堪称魏碑书法中的"双璧"，都是学习魏碑的经典范本。

一、笔法解析

1. 起笔：方笔切锋，角度多样

《张猛龙碑》笔画的起笔多为方笔，但入纸角度不同，可分为顺入、逆入与折入。一个字中有多笔横画排列时，起笔形态各异。

看视频

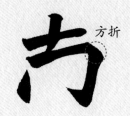
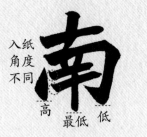

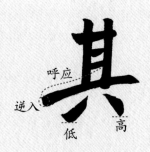

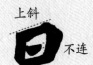
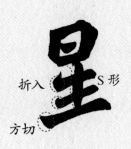

2. 行笔：侧锋平推，中锋提按

侧锋指笔锋在笔画一侧行笔的状态，中锋指笔锋在笔画中间行笔的状态。《张猛龙碑》的线条爽朗峻美，以方整为主，兼有圆浑之意，主要采用的是侧锋平推与中锋提按相结合的行笔方法。

看视频

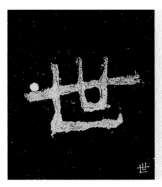

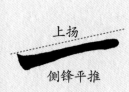

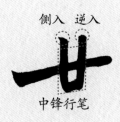

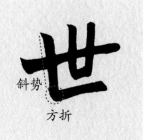

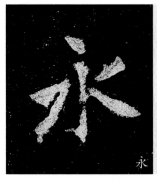

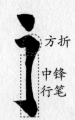

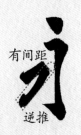

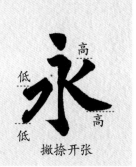

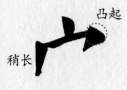

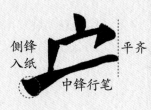

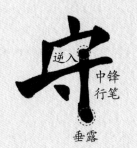

3. 收笔：方圆对比，藏露互见

《张猛龙碑》的收笔有方有圆，有藏有露。收笔形态的不同，一方面体现了丰富的对比效果，另一方面与收笔承前启后的笔势来往有关。

看视频

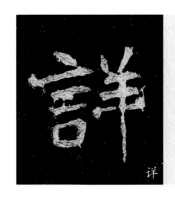

详

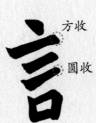

方收
圆收

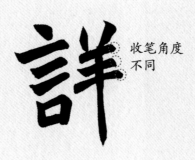

收笔角度
不同

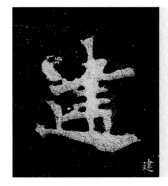

建

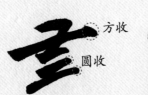

方收
圆收

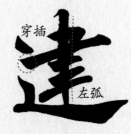

穿插
左弧

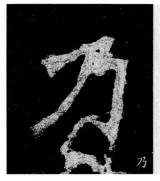

乃

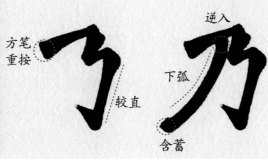

方笔
重按
较直

逆入
下弧
含蓄

再

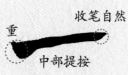

收笔自然
重
中部提按

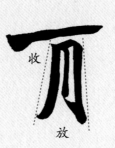

收
放

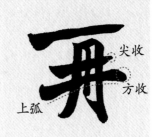

尖收
方收
上弧

4. 转折：形态丰富，遒劲有力

《张猛龙碑》中的转折可以分为方折、平折和转折并用。方折有向下倾斜的"肩部"，棱角分明；平折折角平缓而无斜肩；转折并用即折角方中寓圆，浑厚有力。

看视频

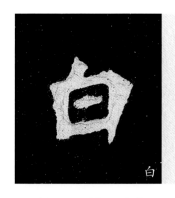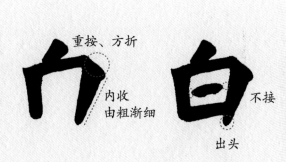

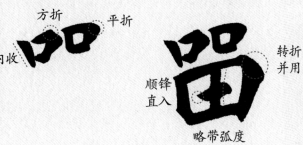

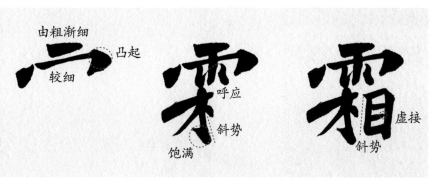

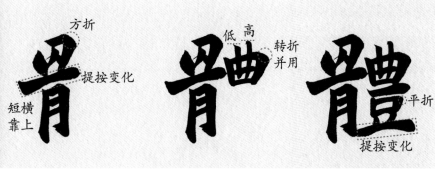

二、结构解析

1. 主笔突出

主笔通常是一个字中最长的笔画，对结体的平衡起到最重要的作用。《张猛龙碑》的字形大开大合，体势开张，字中主笔较为突出。

看视频

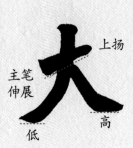

上扬
主笔伸展
高
低

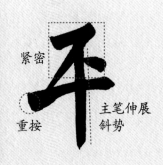

紧密
主笔伸展斜势
重按

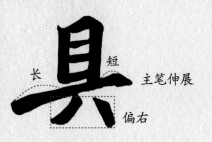

长 短 主笔伸展
偏右

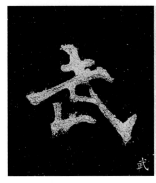

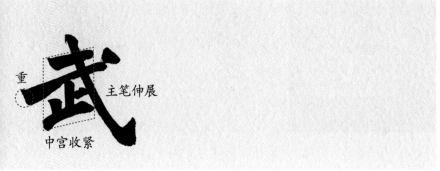

重
主笔伸展
中宫收紧

2. 避让穿插

避让指收敛某个笔画，为其他笔画留出一定空间。穿插指某个笔画伸展到其他部件的空隙中。《张猛龙碑》常常通过巧妙的避让穿插，使字的各个局部形成有机的整体。

看视频

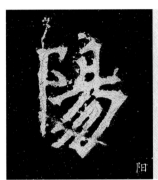

阳

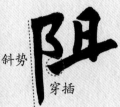

斜势　穿插

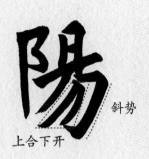

斜势　上合下开

沉

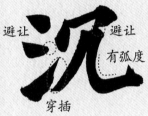

避让　避让　有弧度　穿插

徽

穿插　平直　紧密

避让　穿插　低　高

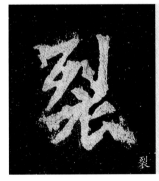

裂

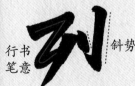

行书笔意　斜势

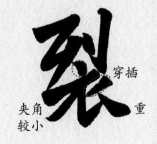

穿插　重　夹角较小

3. 疏密布白

疏密是有笔画处与无笔画处的空间关系，也是书写节奏的一种体现。《张猛龙碑》中的字有意强化疏密对比，敢于大面积留白，制造出引人入胜的视觉反差。

看视频

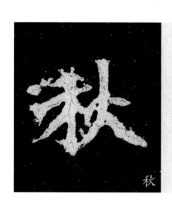

秋

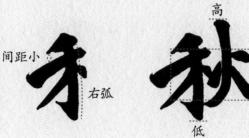

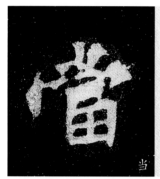

当

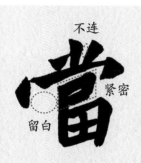

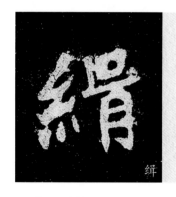

绢

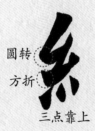

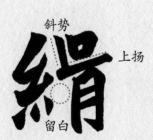

迟

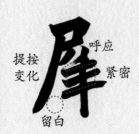

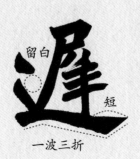

4. 欹正相生

欹侧即倾斜。《张猛龙碑》结字的斜正关系处理得极为巧妙，字形不拘于平正之态，往往表现出以斜取势、欹中求正的险绝造型，有奇宕潇洒之美，给人以动静结合的韵律感。

看视频

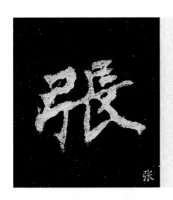
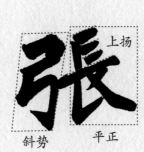

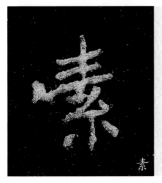
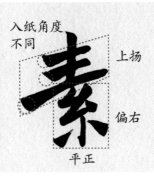

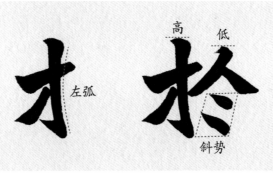

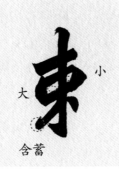
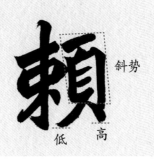

三、章法与创作解析

南北朝时期的北朝碑版书法统称魏碑，书风上承魏晋，下启隋唐，风格多样，别有奇趣，自清代以来成为学习书法者的重要取法对象。虽然魏碑的笔画、结构与唐楷有较大差异，但与唐代碑刻基本相同的是，绝大多数碑志都写在界格之中，纵横成行，《张猛龙碑》与《张黑女墓志》也是如此。创作魏碑风格的楷书作品，尺寸可大可小，《张猛龙碑》这种雄强的风格，较为适合创作大字作品。

书者创作的这副"松风、竹影"七言联，字径约为15厘米。章法上字距较紧密，局部参差不齐，上下字穿插避让，重心摆动，最终实现整体的平衡。如下联"竹影当窗"四字，"影""当"二字向左伸展，"窗"字收敛，与上部右齐，字形在收放变化中保持了重心的平稳。作品字径较大，因此笔画更加注重整体势态，而不斤斤计较于局部点画的细枝末节，这是大字与小字的区别。此外，书者在行笔时掺入了《石门铭》《郑文公碑》的笔意，试图体现大字书写过程中笔毫与纸面激烈交锋时产生的意外笔触，如"风"字的钩画、"磨""夜"二字的撇画等。结字方面仍然以《张猛龙碑》为主要取法对象，注重字内的欹侧与收放。如"朝"字左右两部分向内倾斜，互为倚靠；"剑"字整体倾斜；"临""读"二字左收右放，上下错落。

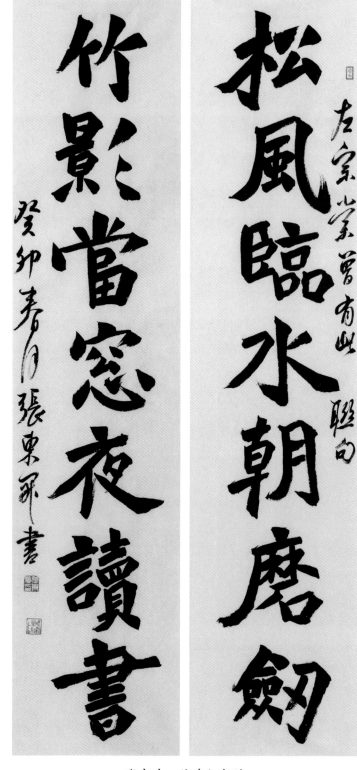

张东升　魏碑七言联

学习创作，离不开对经典范本的深入学习和创作经验的积累。创作者需要使经典范本的用笔、结构、章法为我所用，同样需要对他人的优秀作品虚心学习与反复推敲。以某种风格为基调创作作品时，也可以适当融入其他风格，使作品产生更丰富的美感。

张猛龙碑

[君]讳猛龙。字神冏。南阳白水人也。其氏族分兴。源流所出。

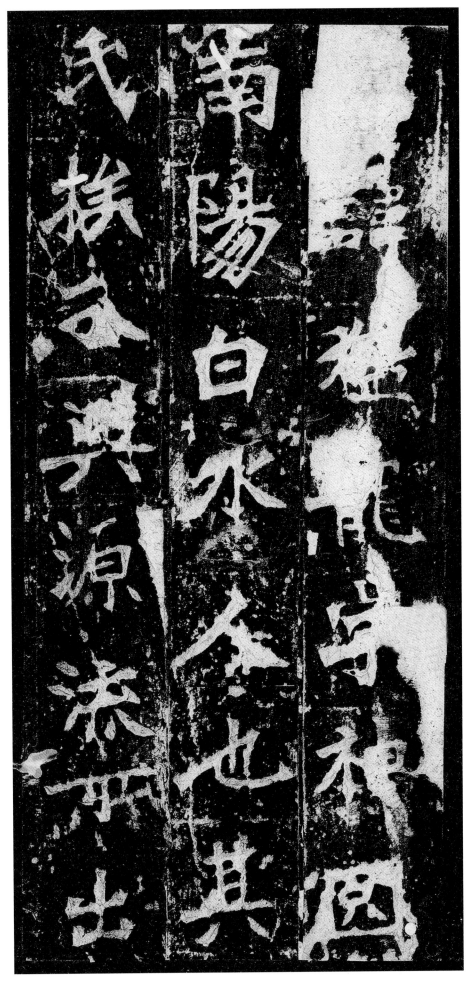

故已备详世录。不复具载□。□□□盛。翁郁于帝皇之

始。德星□□。曜像于朱鸟之间。渊玄万壑之中。巉岩千峰

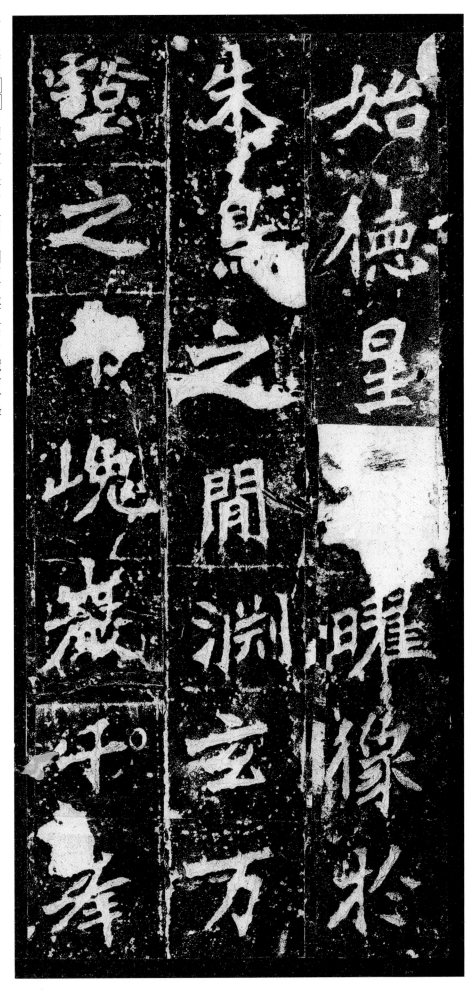

之上奕葉清高焕
乎篇牘余周宣時
詩人詠其

之上。奕叶清高。焕乎篇牍矣。周宣时。□□张仲。诗人咏其

孝友。光缉姬[氏]。中兴是赖。晋大夫张老。春秋嘉其声绩。

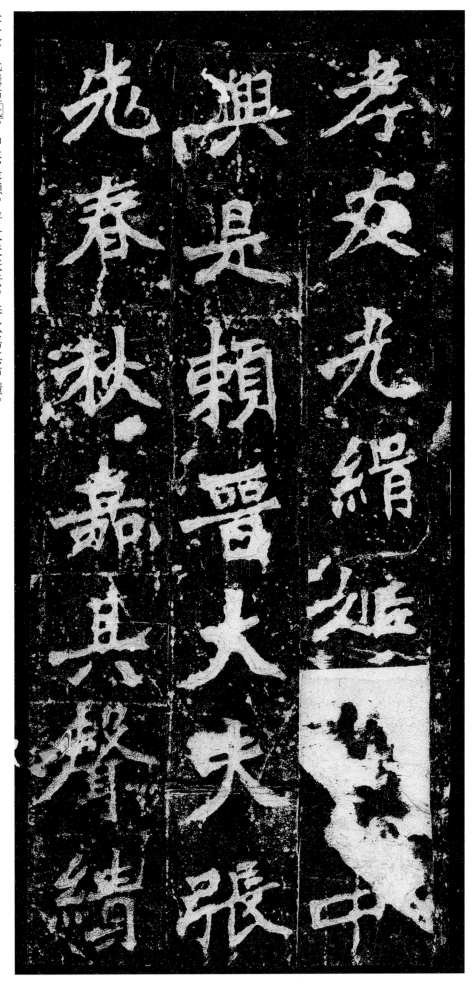

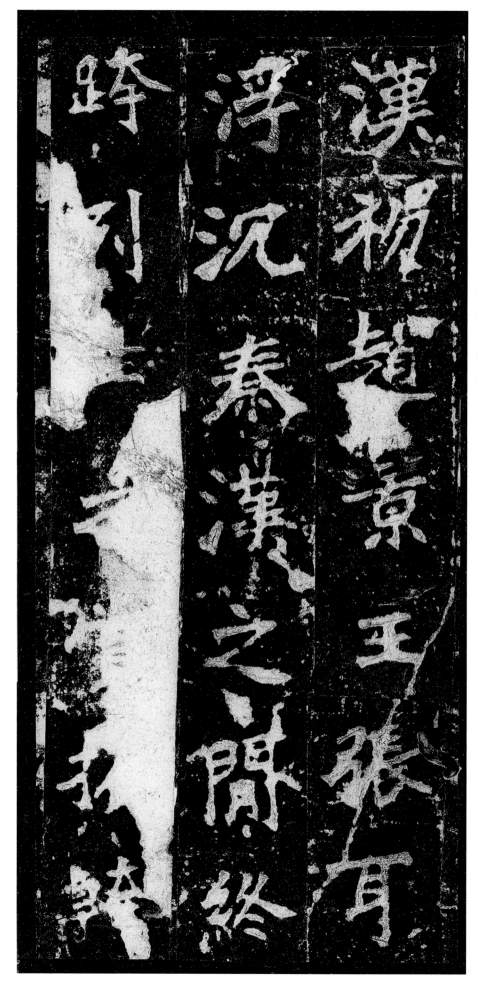

汉初赵景王张耳。浮沉秦汉之间。终跨列士之赏。擢干

世<u>著</u>。君其后也。魏明<u>帝</u>景初中。西中郎将。使持节。平西

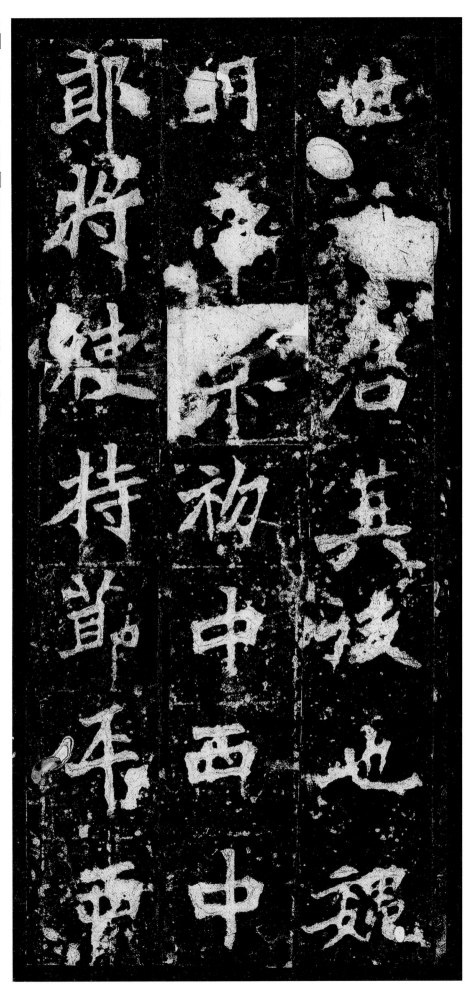

将軍涼州刺史瓌

之十世孫八世祖

軌晉惠帝永

使持节。安西将军。护羌挍尉。凉州[刺]史。西平公。七世祖

使持节安西将军

护羌挍尉凉州刺史

西平公七世祖

素轨之第三子。晋明帝太宁中临羌都尉。平西将军。西

素

轨之弟三子晋

明帝太事中临羌

都尉平西将军西

海。晋昌。金城。武威四郡太守。遂家武威。高祖钟信。凉州

21

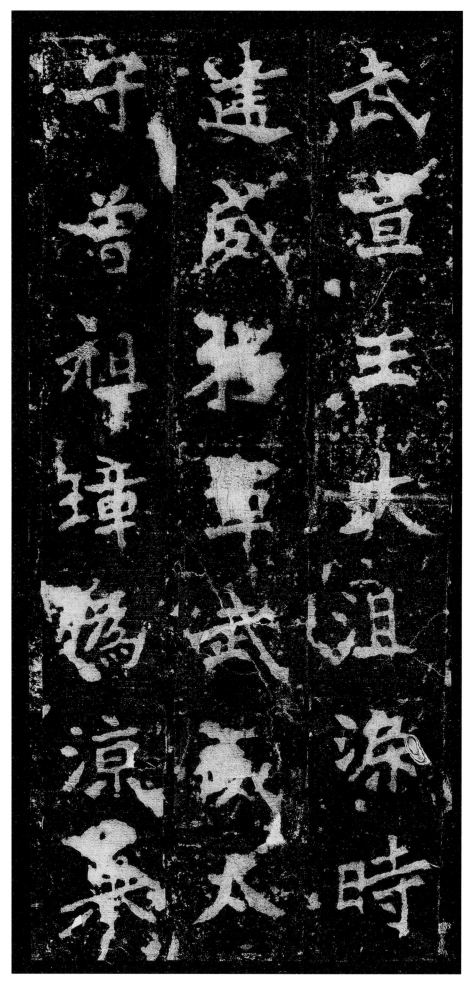

武宣王大沮渠时建威将军。武威太守。曾祖璋。伪凉举

秀才。本州治中从事史。西海。乐都二郡太守。还朝。尚书

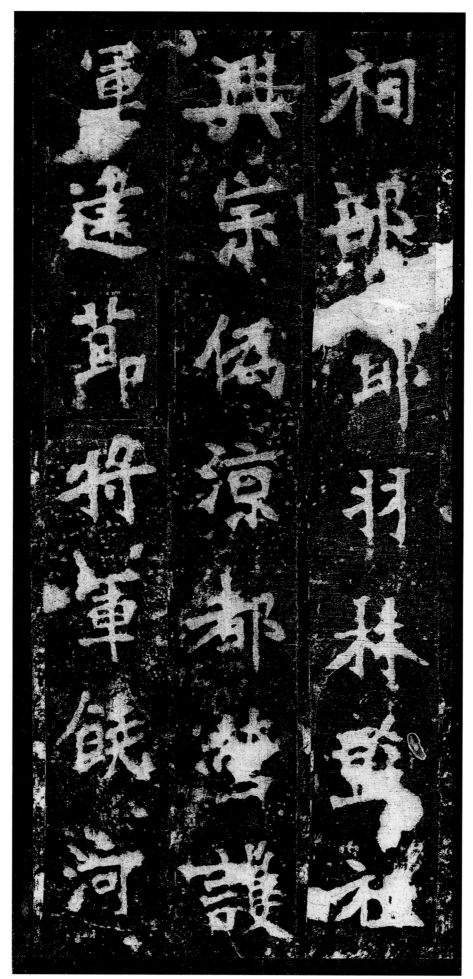

祠部郎。羽林监。祖兴宗。伪凉都营护军。建节将军。饶河。

黄河二郡太守。父生乐□□□□□□□□□□□

黄河二郡太守父

生樂

志白首方坚

志神资岳秀

青衿

河

神资

秀

桂质兰仪。点弱露以怀芳。松心□节。□□□□□□。□

桂其蘭儀點弱露

以懐芳松心

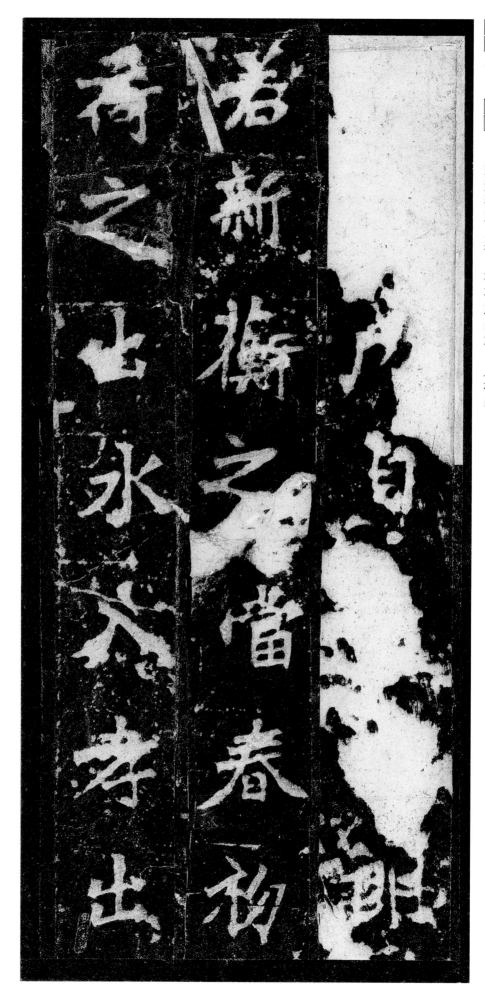

□成。自□□朗。若新蘅之当春。初荷之出水。入孝出

弟邦間□名雖黄

金未應□魁郭氏

友朋□□交游□

第。邦间有名。虽黄金未应。无惭郭氏。友朋□□。交游□

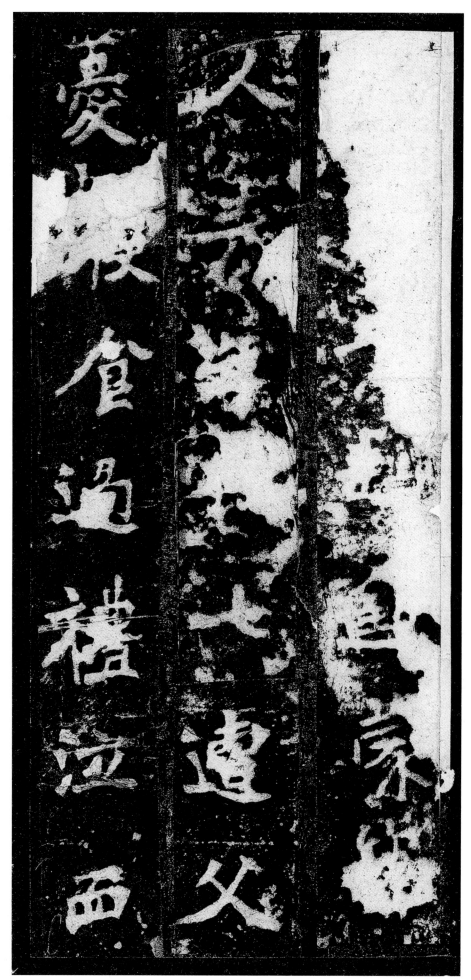

30

情深。假使曾。柴更世。宁异今德。既倾乾覆。唯恃坤慈。冬

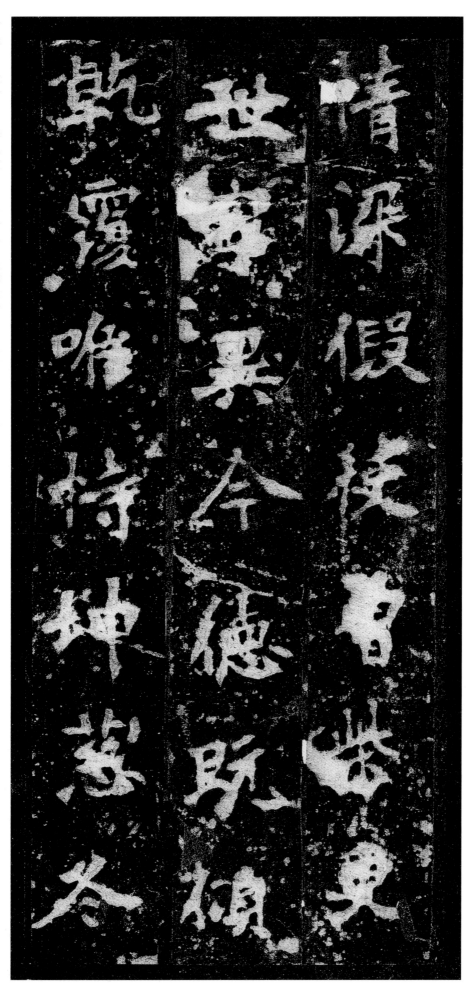

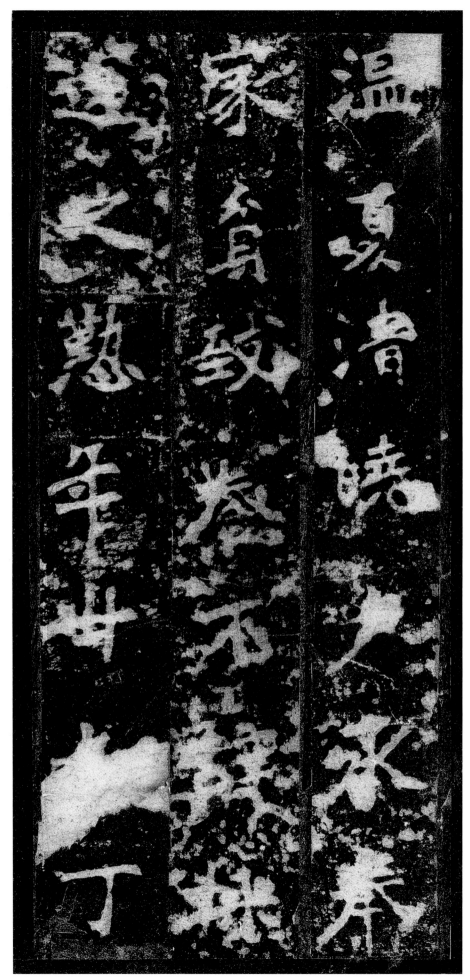

温夏清。晓夕承奉。家贫致养。不辞采运之勤。年卅九。丁

32

母艰。勺饮不入。偷魂七朝。罄力尽思。备之生死。脱时。当宣

无愧深叹每事过人孤风独超令誉日新声驰天紫

以延昌中出身。除奉朝请。优游文省。朋侪慕其雅尚。朝

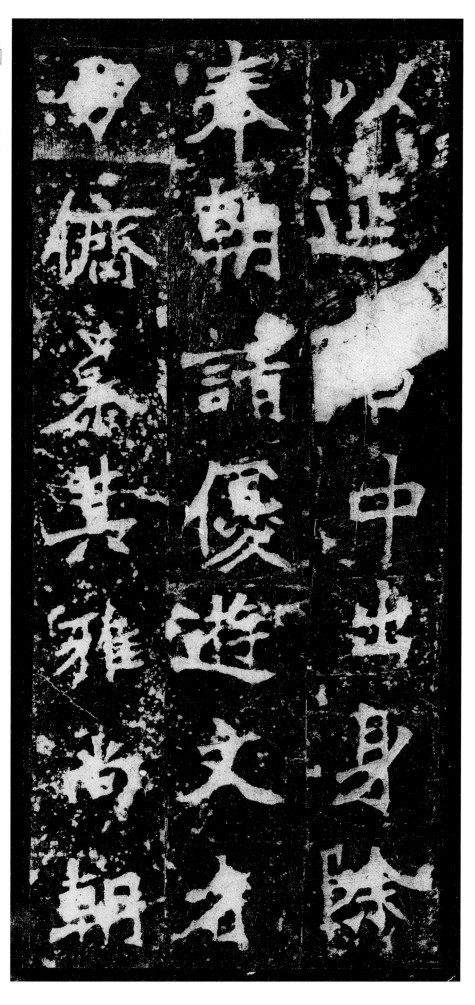

廷以君荫望如此。德□宣畅。以熙平之年。除鲁郡太守。

迁以君荫望如此
德□宣畅
□□以熙平
除鲁郡太守

36

治民以禮移風以
樂如傷之痛無怠
於風宵若子之愛

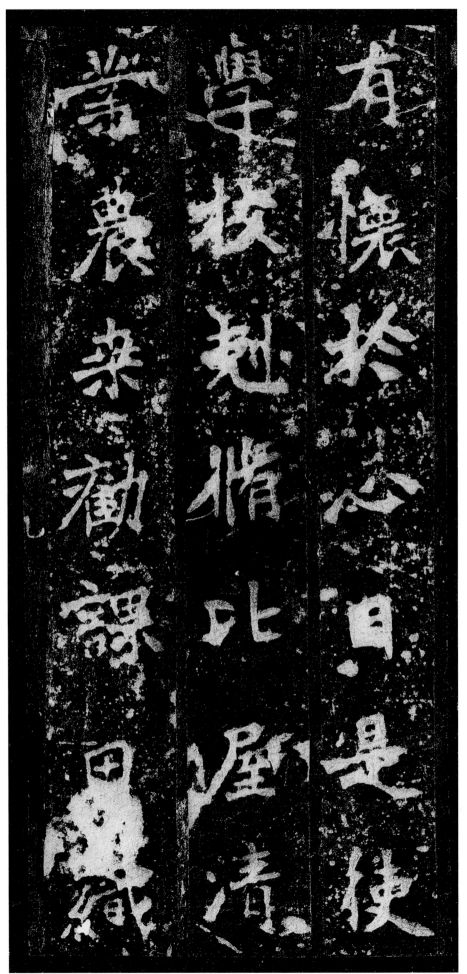

有怀于心目。是使学校克修。比屋清业。农桑劝课。田织

以登。入境观朝。莫不礼让。化感无心。草石知变。恩及泉

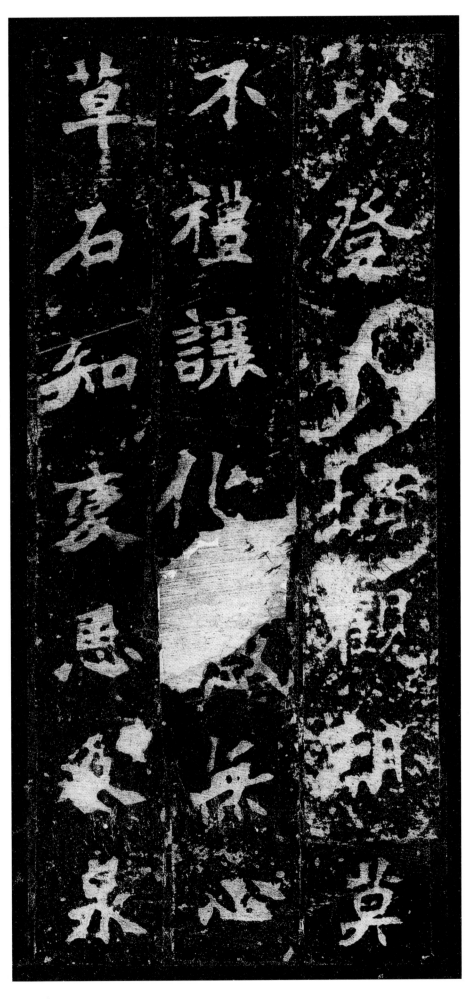

木禽鱼自胜残

不待赊年有成弁

月而巳遂令講習

之音。再声于阙里。来苏之歌。复咏于洙中。京兆五守。无

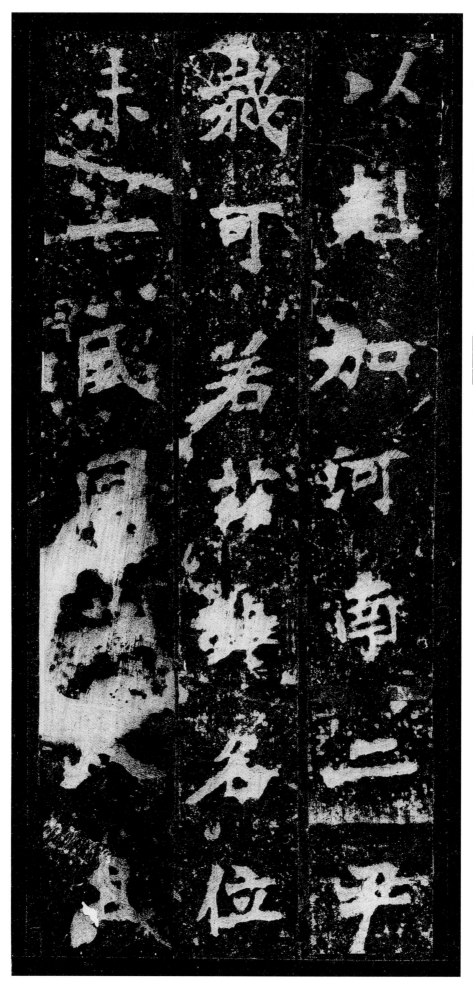

以克加。河南二尹。裁可若兹。虽名位未一。风同□□。且

易俗之□。黄侯不足比功。霄鱼之感。密子宁独称德。至

易俗之□黄侯不

北乌之

路于宁独称德

乃辞金退玉之贞耿。拔葵去织之信义。方之我君。今犹

乃辞金退玉之贞

献校葵去织之信

崇官我君今犹

古也。诗云。恺悌君子。民之父母。实恐韶曦迁影。东风改

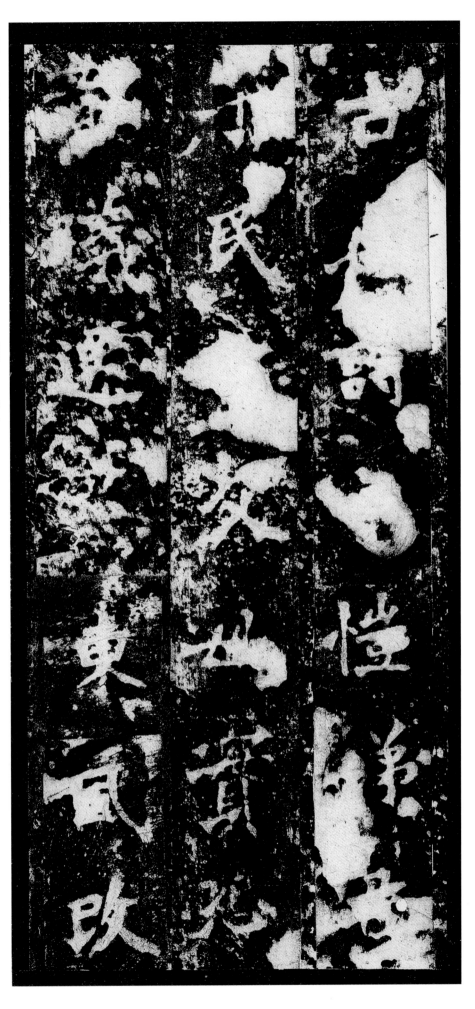

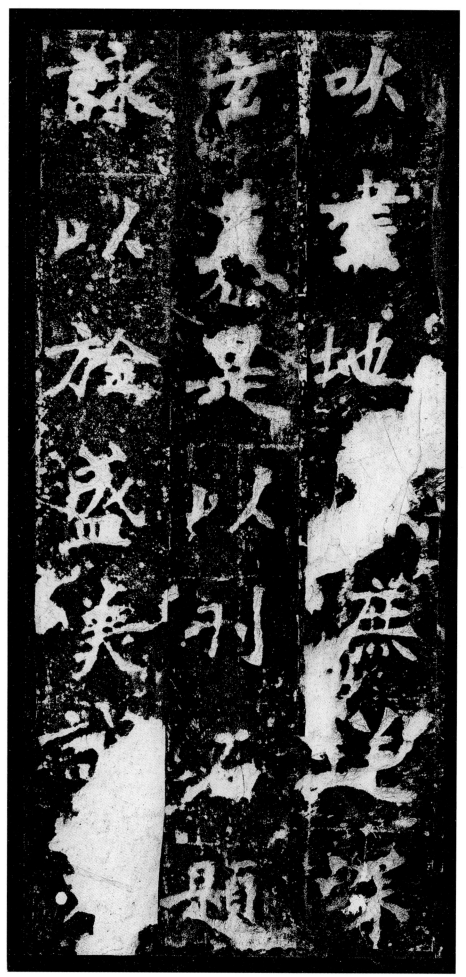

吹。尽地民庶。逆深泫慕。是以刊石题咏。以旌盛美。诚□

能式阐鸿徽。庶扬炋烈。其辞曰。氏焕天文。体承帝

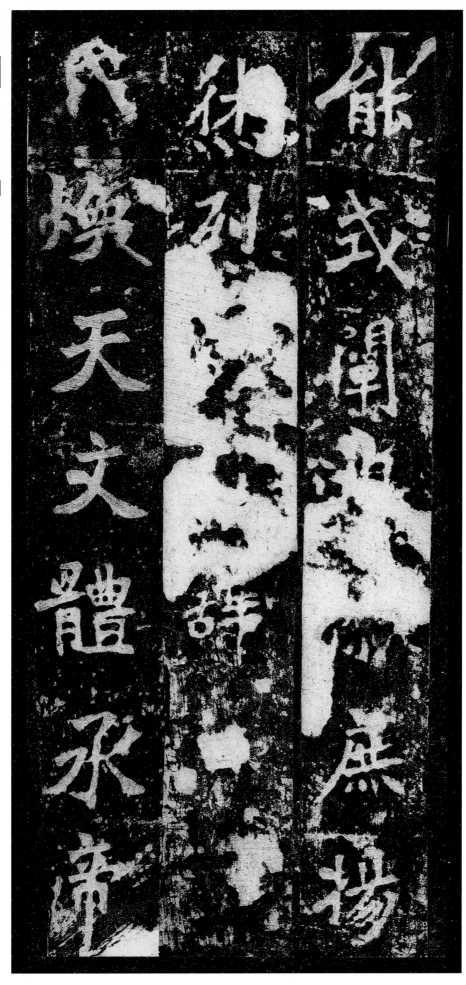

胤。神秀春方。灵源在震。积石千寻。长松万刃。轩冕周汉。

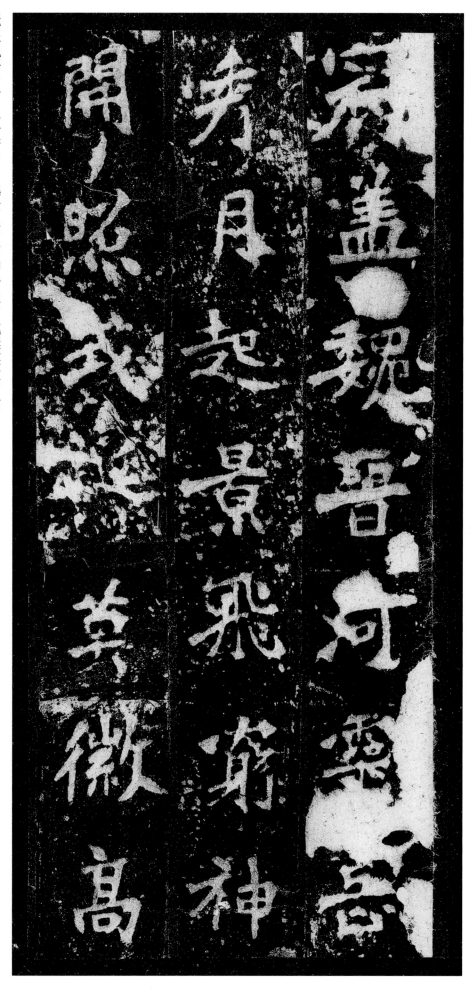

冠盖魏晋。河灵岳秀。月起景飞。穷神开照。式诞英徽。高

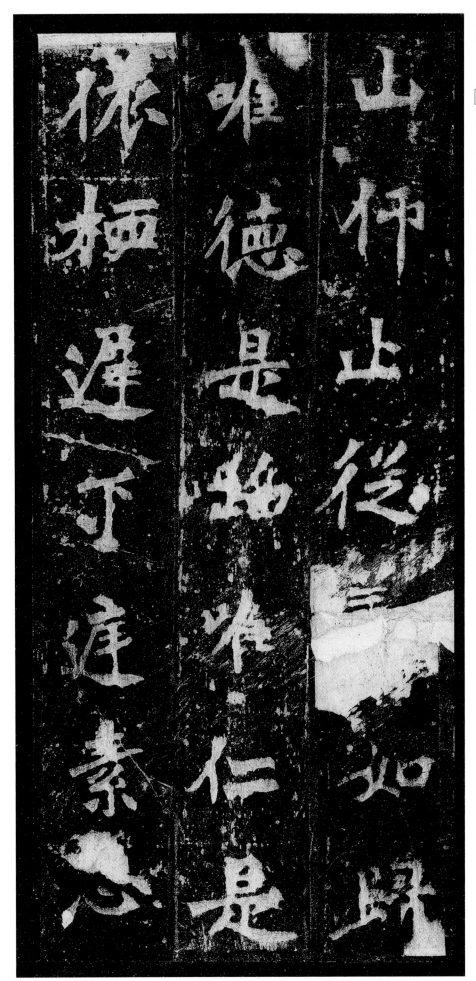

山仰止。从善如归。唯德是蹈。唯仁是依。栖迟下庭。素心

50

若雪。鹤响难留。清音逴发。天心乃眷。观光玉阙。浣绂紫

若雪鹤響難留

音逴發敞天心乃眷

觀光玉闕浣绂紫

承华烟月。妙简唯贤。剖苻儒乡。分金沂道。裂锦邹方。

金沂道裂锦邹方

剖苻儒乡分

昭华烟月妙简

春明好养。温而□霜。乃如之人。寔国之良。礼乐□□。□

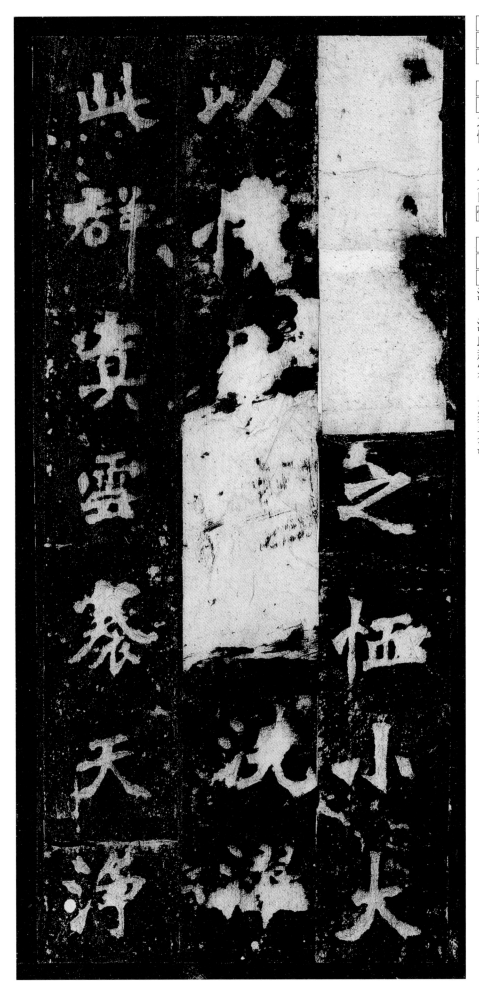

□□□□□。□之恤。小大以情。□□□洗。濯此群冥。云襄天净。

千里开明。学建礼修。风教反正。野畔让耕。林中□□。□

千里開明學達禮
猶風教�: 忘野畔
讓耕林北

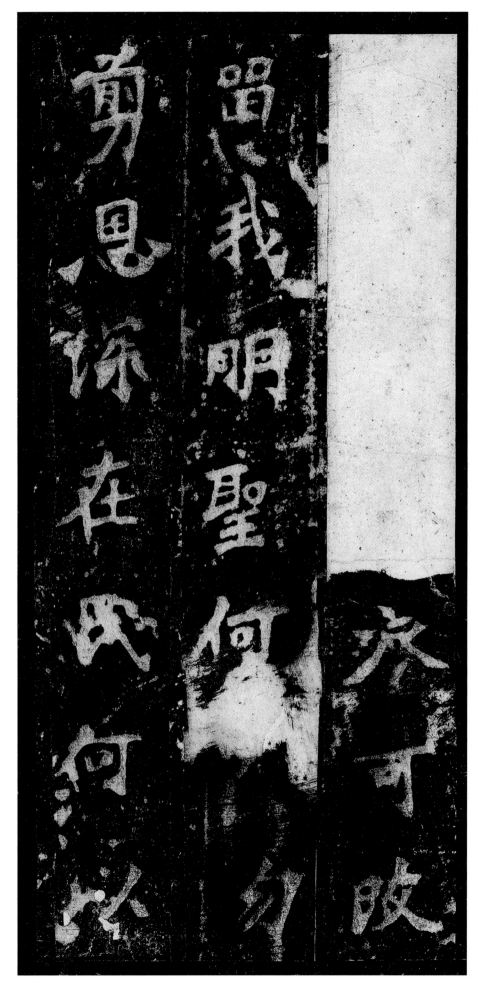

曶憘。

风化移新。

饮河止满。

度海迷津。

勒石图□。

永□□

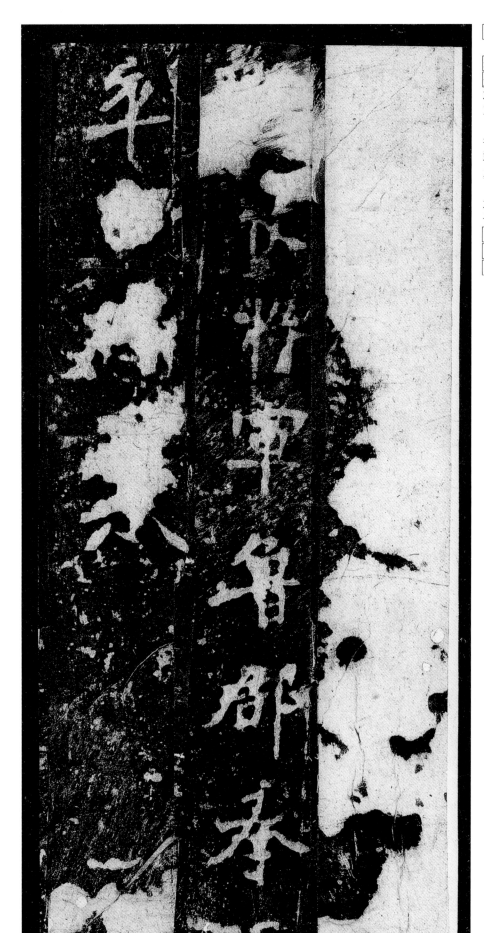

义主参军事广平宋抚民。义主龙骧府骑兵参军。骧威府长史。征鲁府治城军主□

军□。义主本郡二政主簿□□。义主颜路。

义主离狐令宋承憘。汶阳县义主南城令严孝武。义主□贤文。

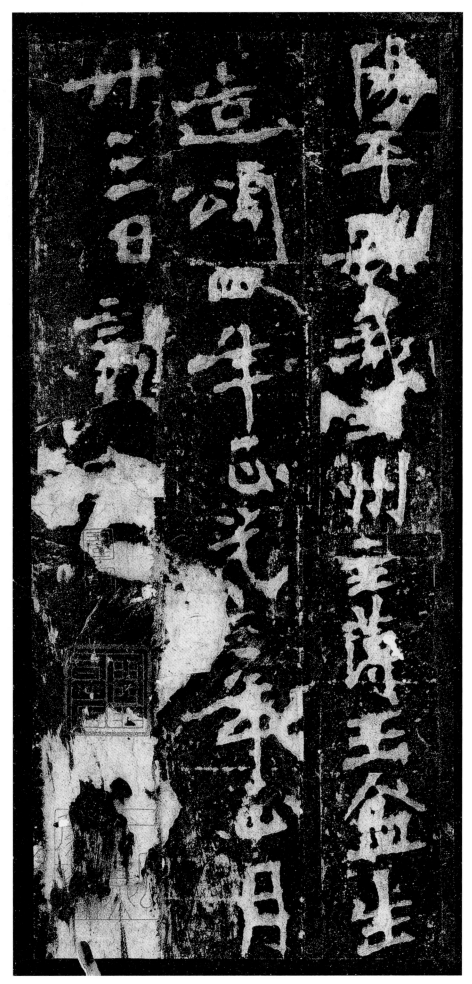

阳平县义主州主簿王盆生。义主□□□造颂四年。正光三年正月廿三日讫。

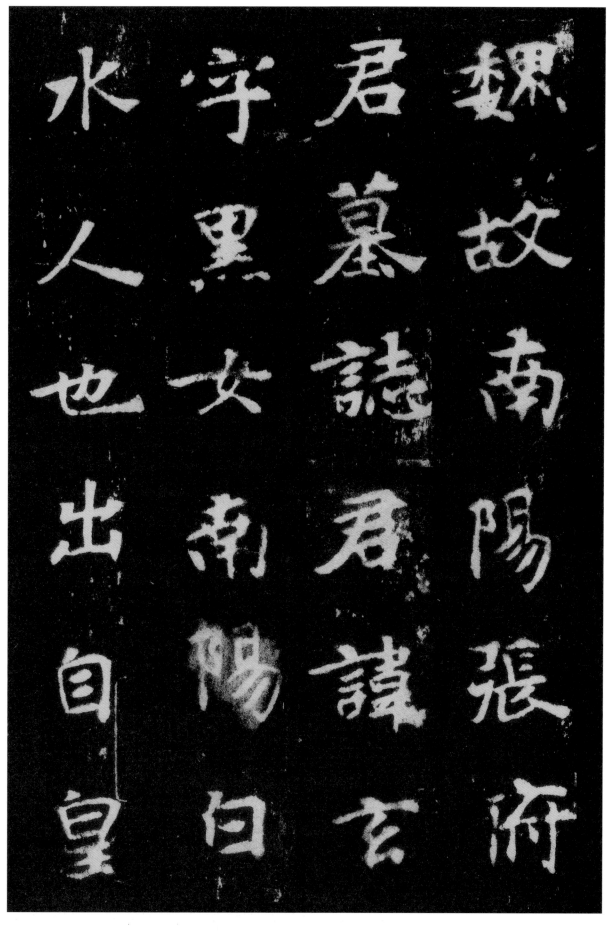

魏故南阳张府君墓志。君讳玄。字黑女。南阳白水人也。出自皇

魏故南阳张府君墓誌君讳玄字黑女南阳君讳南阳白守人也出自皇

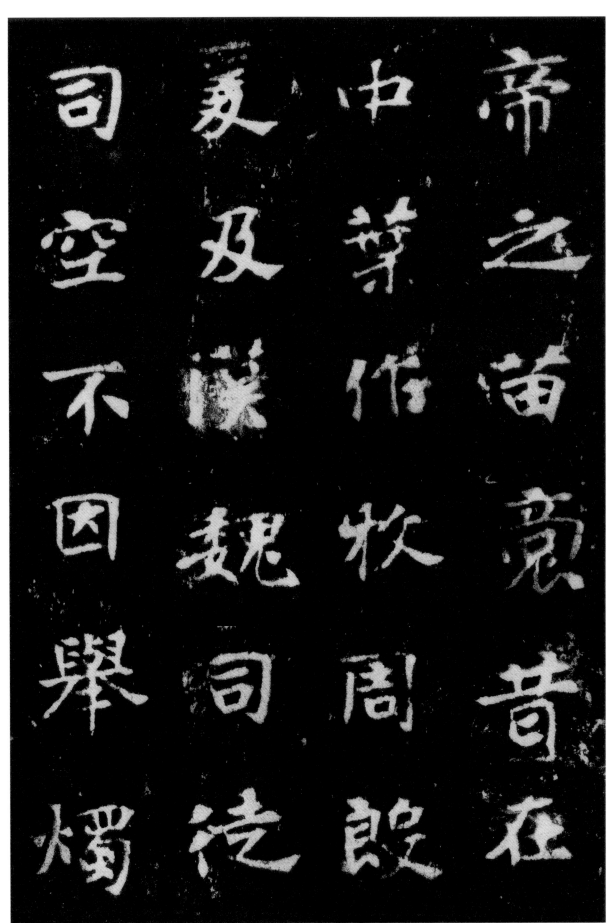

帝之苗裔。昔在中叶。作牧周殷。爰及汉魏。司徒。司空。不因举烛。

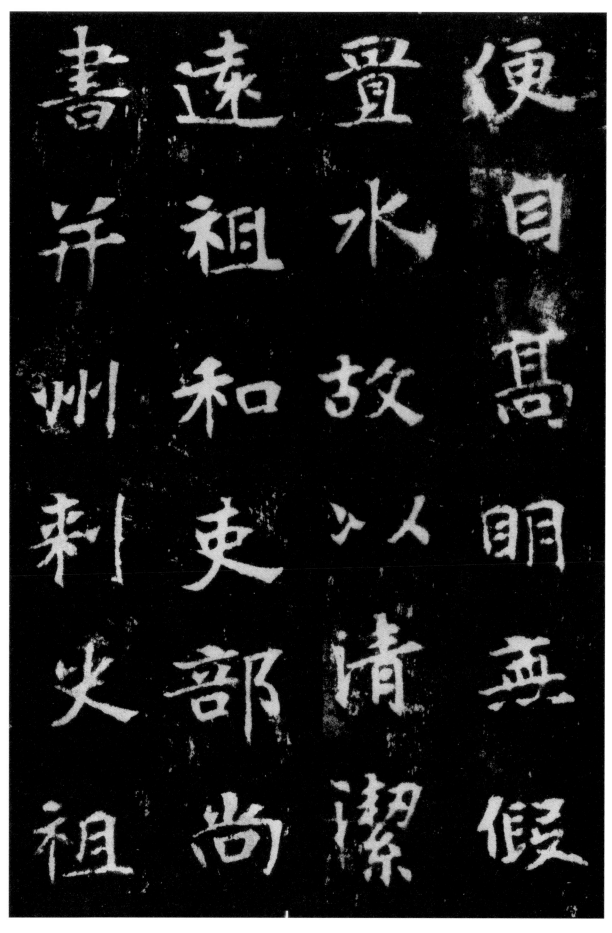

便自高明。无假置水。故以清洁。远祖和。吏部尚书。并州刺史。祖

具。中坚将军。新平太守。父。荡寇将军。蒲坂令。所谓华盖相晖。荣

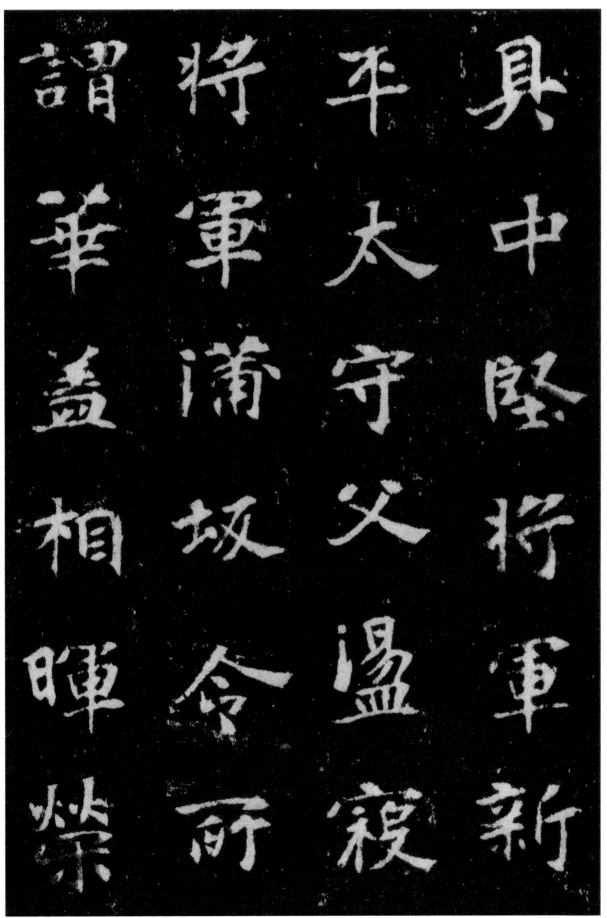

具中坚将军新
平太守父温�
将军蒲坂令所
谓华盖相晖荣

66

光照世。君禀阴阳之纯精。含五行之秀气。雅性高奇。识量冲远。

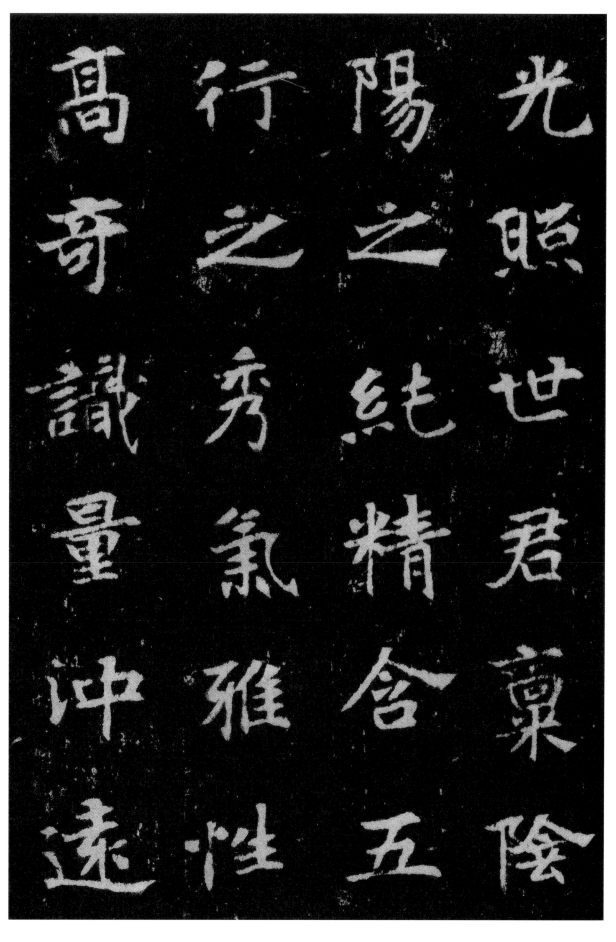

高奇識量冲

行之秀氣雅性

陽之純精含五

光照世君禀陰

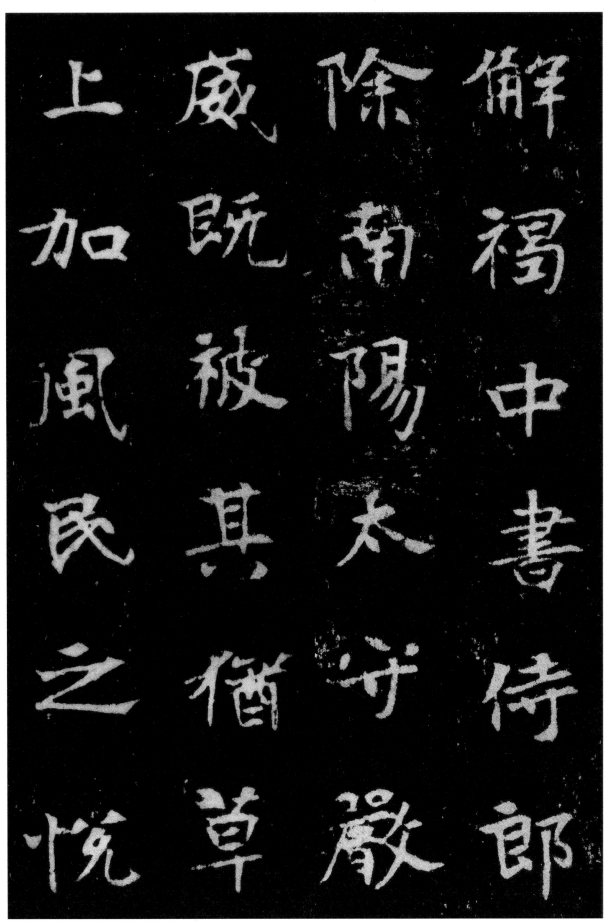

上 廏 除 解
加 既 南 褐
風 被 陽 中
民 其 太 書
之 猶 守 侍
悅 草 嚴 郎

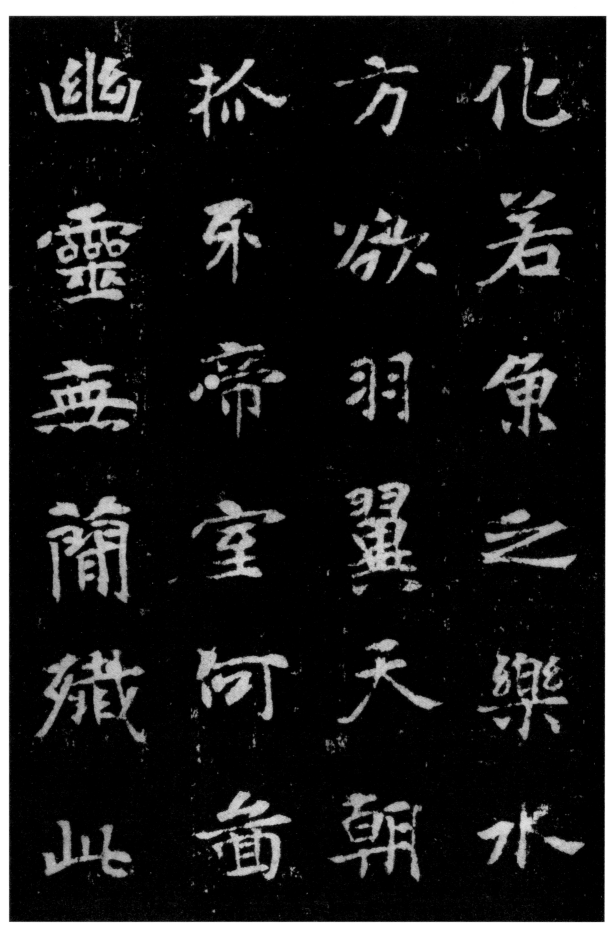

化。若鱼之乐水。方欲羽翼天朝。抓牙帝室。何图幽灵无简。歼此

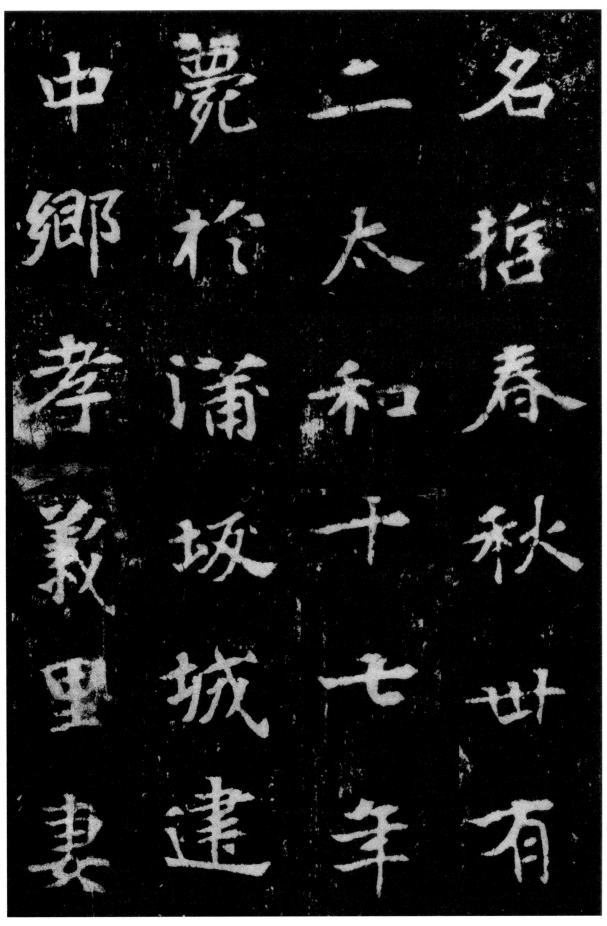

中郷孝義里妻

薨扵蒲坂城建

二太和十七年

名哲春秋卅有

河北陈进寿女。寿为巨禄太守。便是瑰宝相映。双玉参差。俱以

河北陳進壽女寿為巨禄太守便是瑰寶相暎玤玉参差俱以

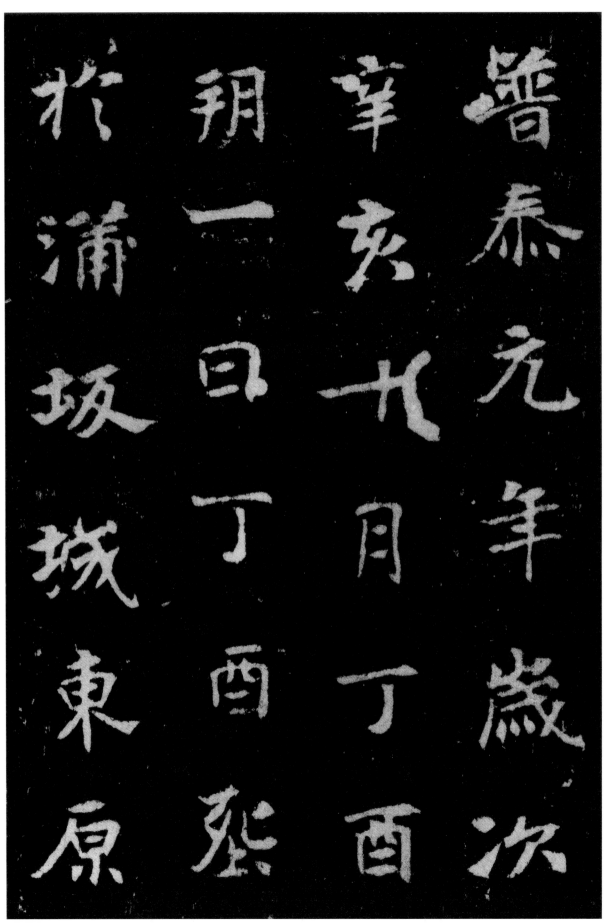

普泰元年。岁次辛亥十月丁酉朔一日丁酉。葬於蒲坂城东原

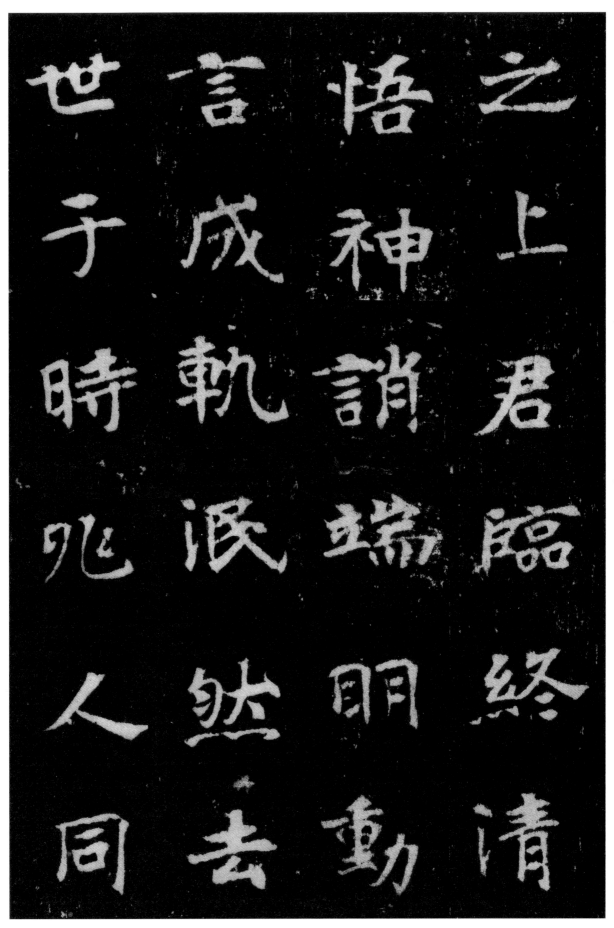

之上。君临终清悟。神诮端明。动言成轨。泯然去世。于时兆人同

世　言　悟　之

于　成　神　上

時　軏　誚　君

兆　泯　端　臨

人　然　明　終

同　去　動　清

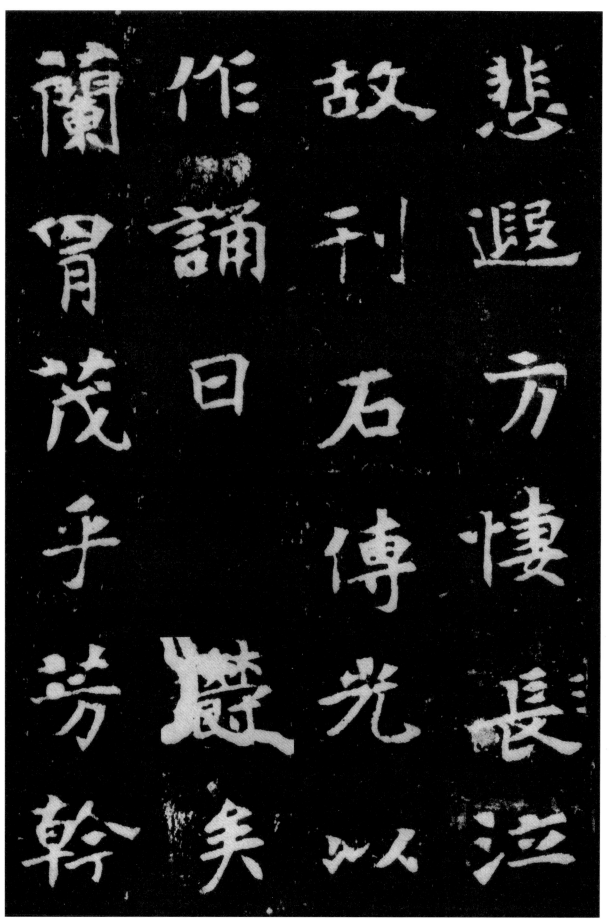

悲。遐方凄（长）泣。故刊石传光。以作诵曰。郁矣兰胃。茂乎芳干。

74

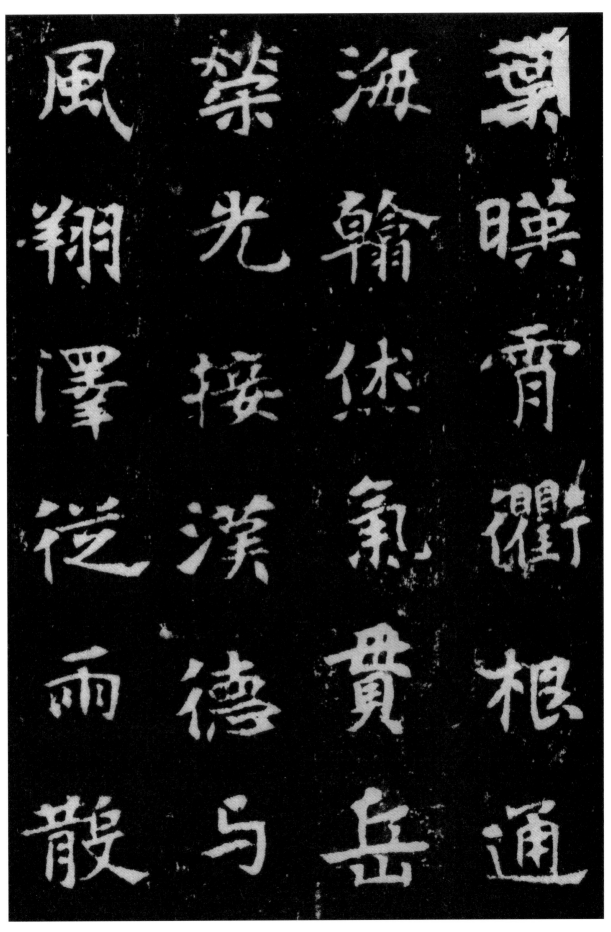

叶映霄衢。根通海翰。烋气贯岳。荣光接汉。德与风翔。泽从雨散。

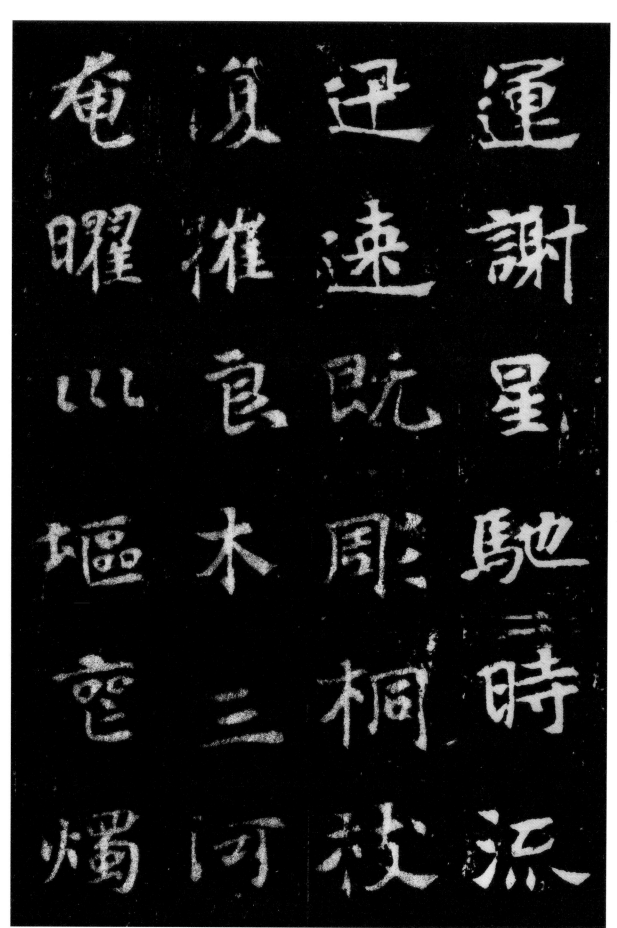

运谢星驰。时流迅速。既凋桐枝。复催良木。三河奄曜。巛堰丧烛。

痛感毛群。悲伤羽族。扃堂无晓。坟宇唯昏。咸韬松户。共寝泉门。

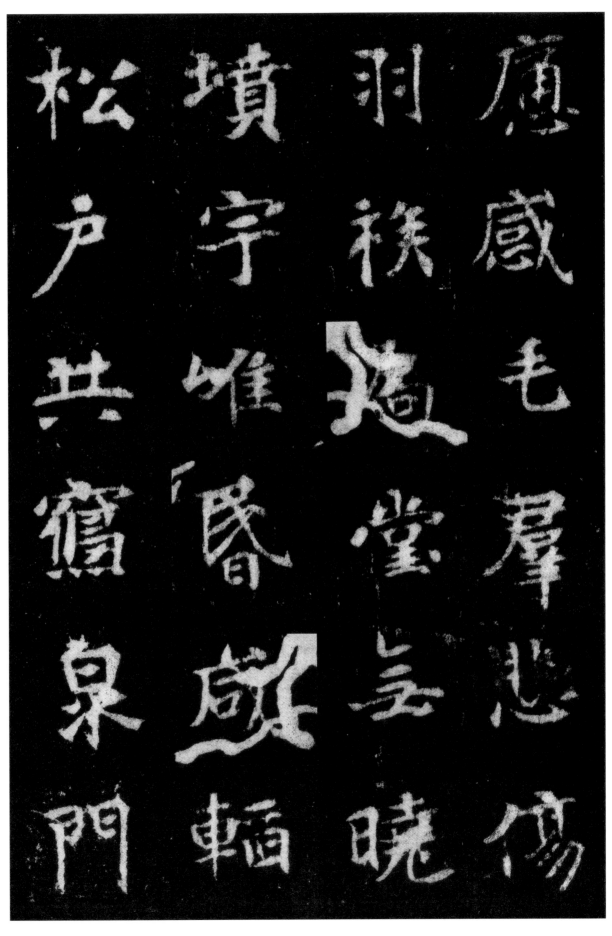

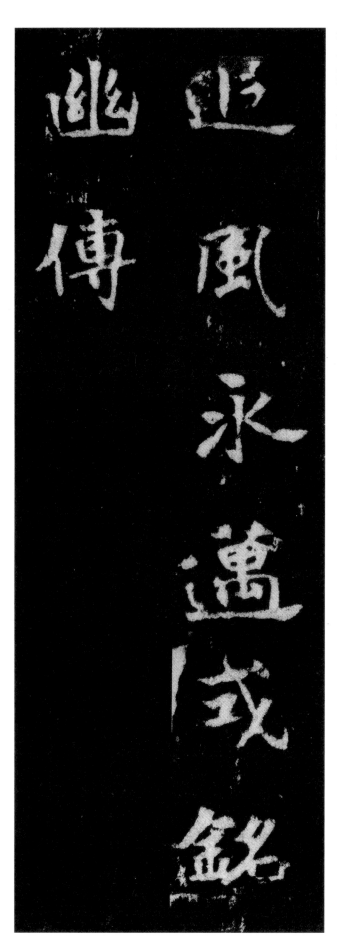

追风永迈。式铭幽传。